名家大手筆

經典新閱讀

U0063655

佚名 詩

陳道復 書

商務印書館

《開啟五言詩法門的新經典》、《自然天成的語言風格》原載於《朱自清馬茂元說古詩十九首》,由上海古籍出版社授權轉載。

古詩十九首

編　　者　商務印書館編輯出版部

責任編輯　徐昕宇

書籍設計　涂慧

排　　版　周榮

校　　對　甘麗華

出　　版　商務印書館(香港)有限公司
　　　　　香港筲箕灣耀興道三號東滙廣場八樓
　　　　　http://www.commercialpress.com.hk

發　　行　香港聯合書刊物流有限公司
　　　　　香港新界大埔汀麗路三十六號中華商務印刷大廈三字樓

印　　刷　中華商務彩色印刷有限公司
　　　　　香港新界大埔汀麗路三十六號中華商務印刷大廈

版　　次　二〇一九年七月第一版第一次印刷
　　　　　© 2019 商務印書館(香港)有限公司
　　　　　ISBN 978 962 07 4596 6
　　　　　Printed in Hong Kong

目錄

一 千古至文——《古詩十九首》

《古詩十九首》是一組美麗而悲愴的詩。

「十九首」是一個數量詞，所以用作詩歌的名稱，因這些詩歌的作者、時代和詩題都丟失了。南朝梁代昭明太子蕭統編《文選》，從許多無名的古詩中，選擇了十九首，並定名為《古詩十九首》。

繼《詩經》、《楚辭》之後，《古詩十九首》是中國五言抒情詩的新經典。

昭明太子是誰？
南朝梁武帝的長子蕭統（五○一——五三一）是當時著名文學家。作為太子，未即位而卒，諡號「昭明」，故世稱「昭明太子」。他曾召集文士編撰《文選》三十卷，輯錄秦、漢以來詩文，為中國現存最早的詩文總集。

五言詩的興起

五言詩是中國古典詩歌的主要形式,從民間歌謠到文人寫作,經歷長期的發展。遠在四言詩盛行時代,五言詩即已萌芽。《詩經》是四言詩的代表,其中的《行露》、《北山》等篇已有半章或全章都是五言形式。

及至西漢,由於五言所包含的詞和音節比四言多,運用起來伸縮性也較大,在表達上更靈活方便,詩歌開始告別四言和楚辭體,向五言發展。自漢武帝以後,五言歌謠大量地被採入樂府,成為樂府歌辭。它們有不少的新穎故事,相當成熟的藝術技巧,開始引起文人的注意和愛好,並在自己的詩歌創作中試行模仿。但當時的主流文學是漢賦,所以五言詩只是緩慢發展,直到東漢初年才逐漸形成文人創作五言詩的風氣。

東漢末年,文人五言詩的創作已相當成熟,達到前所未有的高度。在那個動

甚麼是四言詩和五言詩?

均為詩體名。全篇每句四字或以四字句為主的詩歌形式,稱為四言詩,是中國古代詩歌最早形成的體式。先秦詩歌,如《詩經》,大都為四言。五言詩是每句皆五字的詩體,形成於漢代,為中國古典詩歌主要形式之一。其類別有五言古詩、五言律詩、五言絕句和五言排律。

古詩的獨立類型

蕩的社會裏，失意文人創作了大量「文溫以麗」、「意悲而遠」的五言詩，傾訴自己的彷徨、失意、傷感和痛苦，《古詩十九首》就是其中的傑出代表。

「古詩」的涵義，和「樂府」同樣的廣泛，可是作為一個整體而出現的《古詩十九首》，則是漢代古詩許多類型中的一個，它與一般的古詩有着明顯的區別。

第一，古詩和樂府一樣，有抒情的詩歌，也有社會性的敍事詩。可是《古詩十九首》則篇篇都是詠歎人生的抒情之作，內容自成體系。

第二，古詩和樂府都是流傳在社會上的詩篇。絕大部分是民間的口頭創作，也有文人的歌詠。而《古詩十九首》則完全是文人創作，作者情況大致相同。

第三，古詩和樂府，篇幅有長有短，差異很大。《古詩十九首》裏沒有長篇，

甚麼是樂府？

樂府最初是漢武帝時設立的音樂機構的名稱，其職能是掌管、製作、保存朝廷用於朝會、郊祀時用的音樂，同時兼採民間歌謠和樂曲。魏晉以後，人們便將由漢代樂府收集、演唱的詩歌統稱為「漢樂府」，這樣樂府便由一個音樂機構的名稱，變成一種可以入樂的詩體的名稱。

最長的不多於二十句，最短的不少於八句，詩歌形式彼此相近。

因此，《古詩十九首》在漢代古詩系統中構成了一個具有獨立性的類型。這個類型的古詩，就是漢代無名文人創作的抒情短詩。

陳道復《草書古詩十九首》（局部）

一組易懂而難解的好詩

「懂」,是明白懂得,「解」是分析解說。《古詩十九首》是一組易懂而難解的好詩。其字面明白淺顯,表達平實、自然,常人易懂;可是對於其內容意蘊的解析,千百年來卻眾說紛紜,給人取之不盡、用之不竭的感受。

就內容方面而言,《古詩十九首》之所以能享有千古常新的高卓之評價,就在於它們所表現的離別的懷思,無常的感慨,失志的悲哀……,正是人類心靈深處最普遍也最深刻的幾種感情上的基型。這十九首詩的意蘊,可以說得上是經得起千古所有人類的無盡的發掘,而都能對之引起共鳴的,而意蘊愈普遍深微的作品,也就愈難以外表膚淺的事跡來加以解說界定。

就表現方面而言,《古詩十九首》語意與語法之含混模稜,又最為豐美而富於變化,此種現象往往是造成偉大作品的重要因素。因為正是這種含混模稜的語

意與語法，有時卻使得作者與讀者之意念活動的範疇更加深廣豐富起來。極為簡單平易的文字，所引起的解釋則是人各一辭，異說紛紜，而種種不同的解說，在《古詩十九首》中都有着相當的可能性，或許這也是其不朽魅力之所在。

道這猶邊古色圍欲夕

如胡了依似找為雲

南枝夢萼自邊石帶

已獲浮霎霧自相尋

家返里來之一去柔

月回雲晚春梢匆隆送

勞力加雜緞

青河雜手聲之園軍柳

更梅上州殘人當寒爐

我之玉梢枝殘人去春庫

行行重行行，與君生別離。

相去萬餘里，各在天一涯。

道路阻且長，會面安可知。

胡馬依北風，越鳥巢南枝。

相去日已遠，衣帶日已緩。

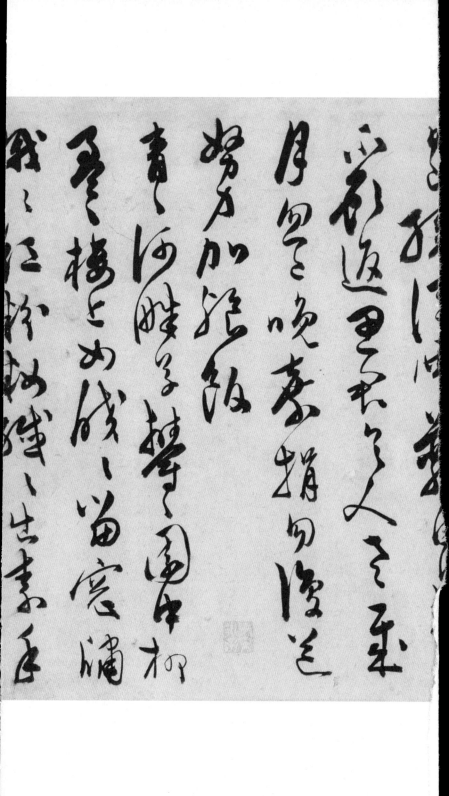

意與語法，有時卻使得作者與讀者之意念活動的範疇更加深廣豐富起來。極為簡單平易的文字，所引起的解釋則是人各一辭，異說紛紜，而種種不同的解說，在《古詩十九首》中都有着相當的可能性，或許這也是其不朽魅力之所在。

二 五言冠冕　自然天成

南朝齊梁之際的著名文學家劉勰在《文心雕龍‧明詩》中讚美「古詩」說：「觀其結體散文，直而不野，婉轉附物，怊悵切情，實五言冠冕也。」

同時代的鍾嶸《詩品》將之放在「上品」第一，評論說：「文溫以麗，意悲而遠。驚心動魄，可謂幾乎一字千金！」

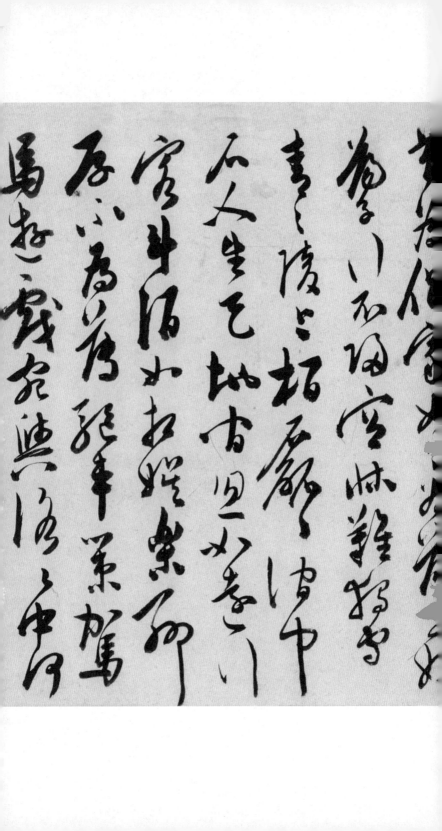

陳道復《行草書古詩十九首》（局部）

開啟五言詩法門的新經典

曹　旭

《古詩十九首》上承《詩經》、《楚辭》，下開建安、六朝；連接從先秦至唐宋詩歌史的主軸，開啟五言詩的法門，樹立五言詩的新典範，在中國詩學史上具有重大意義。隨着法門的開啟，新經典帶來新範式和新內容，包括：

一、抒發了當時人的生命意識，寫出人的覺醒。

在哲學層面體現為人與詩的覺醒，對生命作深層的思考；覺悟到天地的無序，社會的混沌，人的脆弱，以及人生短促、及時行樂的思想；在世俗的層面，則直白地反映了世態炎涼和下層知識分子不遇的種種悲慨之情。表現了社會的動亂，戰爭的頻仍，國勢的衰微，文士遊宦天涯，思婦不甘寂寞，由此帶來以夫妻生離、兄弟死別、友朋契闊，相思亂離成為歌唱的基調。值得指出的是，《古詩十九首》中人的覺醒，詩的覺醒，是整個建安時期「人的自覺」、「文的自覺」

的前奏，是「文的自覺」的啟始階段。

二、寫出了人的典型感情，且以淺語道出。

人的感情有深淺不同層次，典型感情則是概括一般，人所共有，且帶象徵意味的深情。《古詩十九首》以淺語道深情，寫出人世間典型的感情，是其不朽處。

正如陳祚明《採菽堂古詩選》卷三說的：「《十九首》所以為千古至文者，以能言人同有之情也。人情莫不思得志，而得志者有幾？雖處富貴，慊慊猶有不足，況貧賤乎？志不可得而年命如流，誰不感慨？人情於所愛，莫不欲終身相守，然誰不有別離？以我之懷思，猜彼之見棄，亦其常也。夫終身相守者，不知有愁，亦不復知其樂，乍一別離，則此愁難已。逐臣棄妻與朋友闊絕，皆同此旨。故《十九首》難此二意，而低迴反覆，人人讀之皆若傷我心者。此詩所以為性情之物，而同有之情，人人各具，則人人本自有詩也。但人人有情而不能言，即能言而言不能盡，故特推《十九首》以為至極。」

歌唱人的典型感情，是《古詩十九首》千年以來膾炙人口的原因。

三、情真、意真的不隔之作。

「真」——袒露式的「真情」，白描式的「真景」，對久違的朋友推心置腹說的「真事」。；性情中人說性情中語，是《古詩十九首》的藝術表現方法，也是《十九首》的風格特徵。正如元人陳繹曾在《詩譜》裏揭示的：「《古詩十九首》情真、景真、事真、意真，澄至清、發至情。」

所謂「情真、景真、事真、意真」不僅指對場景、事實作客觀、真切的描寫，更是要求詩人精誠所至，真誠從內心流出。《十九首》中「何不策高足，先據路要津」、「晝短夜苦長，何不秉燭遊」、「蕩子行不歸，空牀難獨守」，均是情真、意真的不隔之作。

四、無窮的藝術魅力。

不迫不露的含蓄蘊藉，不可句摘，亦不必句摘的大氣渾成；以及從《詩經》

發展而來重章疊句的複沓形式；善用疊字，如《青青河畔草》中的「青青」、「鬱鬱」、「盈盈」、「皎皎」、「娥娥」、「纖纖」，被顧炎武《日知錄》譽為和《詩經·衛風》「河水洋洋」一樣連用六疊字「亦極自然，下此即無人可繼」；結構上自然轉折與巧妙；語言上如秀才說家常話等等。字法、句法、章法、語言和整體感諸種因素，都使《古詩十九首》具有無窮的藝術魅力。

（本文節選自《朱自清馬茂元說古詩十九首·導言》，篇名係編者所加。作者是上海師範大學教授。）

18

自然天成的語言風格

馬茂元

王世貞《藝苑卮言》說：「《風》、《雅》三百，《古詩十九》，非也，極自有法，無階級可尋耳。」

謝榛《四溟詩話》說：「《古詩十九首》格古調高，句平意遠，不尚難字，而自然過人矣。」又說：「《古詩十九首》平平道出，且無用工字面，若秀才對朋友說家常話，略不作意。」

胡應麟《詩藪》說：「《古詩十九首》及諸雜詩隨語成韻，隨韻成趣；詞藻氣骨，略無可尋，而興象玲瓏，意致深婉，真可以泣鬼神，動天地。」

王世禎《帶經堂詩話》說：「《十九首》之妙，如無縫天衣。後之作者顧求之針縷襞襀之間，非愚即妄。」

這些詩論家根據自己的理解，從不同的角度，所企圖說明的只是一個問題，

19

《十九首》語言風格的自然。

「自然」，是蘊藏在心底的人生經驗和感覺在一定場合中的觸發和流露，而不是單憑文字技巧雕琢出來的東西；它是早春枝頭開放的蓓蕾，而不是人工暖房培植的花朵；它是現實生活中蓬勃生氣的具體體現。

自然的語言所給予人們的感覺是樸素而親切的。「客從遠方來，遺我一書札，上言長相思，下言久別離。」「出戶獨彷徨，愁思當告誰？引領還入房，淚下沾裳衣。」這些敍述或描寫，詩人簡直是透過中間一層的文字和我們在對話，把詩的語言運用得像口語一樣。

自然的語言所給予人們的感覺是明朗而單純的。這用於詩人感到沒有任何地方需要藏頭露尾、裝模作樣，所以他能夠集中豐富強烈的情感投入於明朗而單純的一擊。像「蕩子行不歸，空牀難獨守」；「何不策高足，先據要路津」；「不如飲美酒，被服紈與素」；「奄忽隨物化，榮名以為寶」這一類句子，我們不難

從其中體味到詩人的憤慨是多麼深廣而激切，可是它表現得卻是如此的明朗而單純！王國維認為：「寫情如此，方為不隔」；「不隔」，正是詩人全部情感在一刹那的裸陳。

自然的語言所給予人們的感覺是含蓄蘊藉，餘意無窮的。這不是吞吞吐吐，有話不說，而是在某種極其飽滿的、多方面的感受中，詩人所要說的比他所能說出來的更多；因而人們所體味到的比詩裏面所用語言表達出來的也就更為豐富。「棄捐勿復道，努力加餐飯！」「君亮執高節，賤妾亦何為！」「同心而離居，憂傷以終老。」「盈盈一水間，脈脈不得語。」「秋蟬鳴樹間，玄鳥逝安適？」「愁多知夜長，仰觀眾星列。」「馨香盈懷袖，路遠莫致之。」這些句子有的是托物寄意，有的是直接抒情；表現的方式不同，但相同的是：正如張戒《歲寒堂詩話》所說的「詞不迫切，而意獨至」，「其詞婉，其意微，不迫不露，此其所以可貴也」。鍾惺《古詩歸》說：「古詩之妙，在能使人思。」這話是極為中肯的。

21

正因為它是自然的語言，所以它才是活的語言，豐富多彩的形象化語言。

（本文節選自《朱自清馬茂元說古詩十九首》，篇名係編者所加。作者生前是上海師範大學教授。）

老筆縱橫、天真爛漫的傳世草書

華寧

陳道復（一四八三——一五四四）原名淳，字道復，後以字行，別字復甫，自號白陽山人，明代長洲（今江蘇蘇州）人。曾從文徵明學書畫，後不拘於師法，自成一派。善畫寫意花卉，後人將他與徐渭並稱「青藤、白陽」。陳道復書法師米芾、楊凝式、文徵明諸家，真、行、草、篆各體兼擅，其中最勝者為草書，傳世作品也以草書居多，《草書古詩十九首卷》便是這樣一篇傳世佳作。

（一）書技與風格完美結合。

初賞此作，給人一種筆力沉雄痛快的感官衝擊，其奔放爽利之勢，構成全篇主調，彰顯出書家以通脫為尚的個性書風。細細品味下去，看似縱橫散亂的筆墨，卻是一點一畫循規中矩，處處可見其精到的筆法。

如開篇前十行，筆法圓潤，結構疏密得當，筆筆交待得非常清晰，風度俊健，具有米字險勁欹側的特點。作品中後部，筆勢漸呈奔騰之勢，令人聯想起楊凝式草

草書是怎麼產生的？

草書是漢字字體名，為隸書通行後的草寫體，取其書寫便捷，故又名草隸。漢章帝好之，漢魏間的「章草」由此得名。後草書漸脫隸書筆意，用筆日趨圓轉，筆畫連屬，並多省簡，遂成今草。晉代王羲之、王獻之父子又創諸字上下相連的草體，至唐代張旭、懷素，宋代米芾等又發展為筆勢恣縱、字字牽連、筆筆相通的狂草。

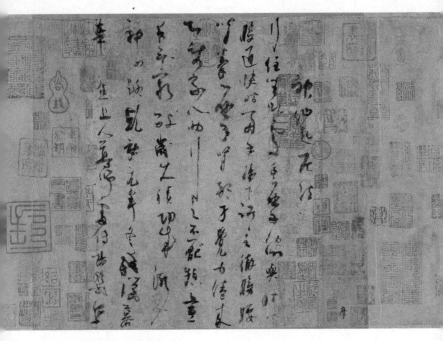

楊凝式《行草書神仙起居法帖》

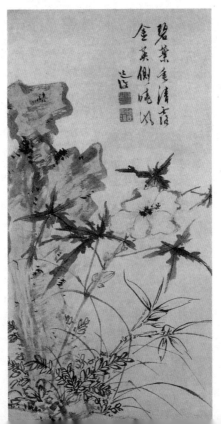

陳道復《葵石圖軸》

書狂而不亂、精氣內斂之妙處。整幅作品狂放而不失法度，暢達而內蘊謹嚴，充分顯示出陳道復對古法的用心研習與追摹，並能師古自化，獨創具有他本人個性特色的草書面目，這在當時吳地，特別是文徵明諸多弟子及其傳派當中顯得格外突出。做到這一點，不僅需要才情，更需要創新意識與高遠見識，可謂「越古超今」。《草書古詩十九首》也因此成為其書法的成功之作。後人毫不掩飾對陳道復書法的敬佩，說他「筆氣縱橫，天資爛漫，如駿馬下坂，翔鸞舞空，較之米家父子，不知誰為先後矣」。

（二）尤重體骨。結體奇宕縱逸，字體隨字形本身而定，大小、長短、疏密，形態各異，參差錯落，於不經意處內涵超絕功力。張懷瓘嘗評古人書，稱「偃仰相背，陰陽相生，鱗羽參差，峰巒起伏，遲澀飛動，剔空玲瓏，尺寸規度，隨字變化」。白陽山人此篇長卷在結字體勢與骨力的把握方面亦達到了這樣一種自由的藝術境界。

行款漸緊密，運筆迅疾

（三）佈局疏密相間，和諧自然，虛實相生，通篇渾然一體，和諧自然，氣韻充沛。開篇一段，佈白疏朗，節奏把握比較舒緩，情緒平穩。稍後，隨着運筆迅疾，從「西北有高樓」起，行款漸漸緊密，直到「明月何皎皎」一段稍稍鬆弛下來，自識數行，斂氣收筆，意態仍是悠遊閒適的，其功力令人感佩。

甚麼是佈白？

書法用語，謂落筆時使腳墨處與空白處疏密相間，佈置得宜。書家常談的「佈白均勻」，就是指毛筆漢字裏的白色塊面的佈置要均勻和諧，也就是書寫時的黑色筆畫要將白色塊面切割均勻。佈白均勻是組字的基本法則。

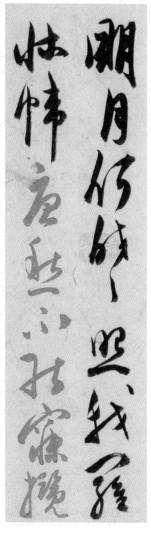

斂氣收筆，意態閒適

（四）**逸氣充盈**。這與陳道復在繪畫方面的極高成就密不可分。他嘗遊文徵明門下學習繪畫，但不拘師法，越出文氏風範，自成一派。所作寫意花卉，筆墨酣暢，充滿生意，當時及後學者都深受影響。難怪文徵明對其笑言：「吾道復舉業師耳，渠書、畫自有門徑，非吾徒也。」道復將繪畫筆致與造型手法運用到此

作當中，很多用筆、字形的處理明顯參借了畫法，點、畫、鈎、挑、撇、捺等筆勢在白陽山人筆下，橫風斜雨，別具姿致。如「行行重行行」一首中「可」、「風」、「帶」、「月」、「棄」、「道」等字，便耐人玩味。徐渭曾評價這位前輩：「道復花卉豪一世，草書飛動似之。蓋余嘗見閩楚壯士，裘馬劍戟，則凜然若熊羆，及解

書法橫風斜雨，別具姿致

而繡刺之絗，亦頹然若女婦可近也，非道復之書耶？」山人草書的這種逸氣是其文人才、情的藝術昇華，形諸筆下，豪放壯美之中蘊涵婉約與精緻，徐渭的評價揭示了道復草書獨特之處。

陳道復飽學，除書、畫之外，於經學、古文、詞章、詩文都有相當造詣。平日自我消遣，取金粟箋隨意揮灑一過，七餘米長的《草書古詩十九首卷》由此流傳人世。有時，不朽的藝術作品就是因這樣偶然的機緣產生，而從此，金粟箋上留下的便不僅僅是道復遣興一時的閒情逸致。

（本文作者是故宮博物院研究員、古書畫專家。）

甚麼是金粟箋？

中國古紙名品之一。宋代時歙州（今屬安徽）出產，紙上有濃淡不一的斑紋，有黃白兩色。色黃者稱金粟箋，又稱蠟黃經紙；專供浙江海鹽縣金粟寺等著名寺院刻印藏經用的，故稱金粟山藏經紙或金粟紙。後多作裝潢用，清時有仿製品。

三 名篇賞與讀

閱讀如飲食，有各式各樣：

一目十行，匆匆一瞥，是獲取信息的速讀，補充熱量的快餐，然不免狼吞虎嚥；

口誦手書，細嚼慢嚥，品嘗個中三味，是精神不可或缺的滋養，原汁原味的享受。

以書法真跡解構文學經典，目光在名篇與名跡中穿行，

從容體會一字一句的精髓，充分汲取大師的妙才慧心，領略閱讀的真趣。

【行行重行行】

行行重行行，與君生別離①。

相去萬餘里，各在天一涯；

道路阻且長，會面安可知！

胡馬②依北風，越鳥③巢南枝。

相去日已遠，衣帶日已緩；

浮雲蔽白日④，遊子不顧返。

思君令人老⑤，歲月忽已晚。

棄捐勿復道⑥，努力加餐飯⑦！

32

背井離鄉的遊子，走啊，走啊，不知飄蕩到了何處，與君生離猶如死別。相隔萬里，人各一方，路途坎坷，怎知何時能會面？胡馬在北風中嘶鳴，越鳥在朝南的枝頭上築巢，飛禽走獸尚且思念故鄉，何況人呢？分別的日子愈去愈遠，我日漸消瘦，衣帶寬鬆。遊子啊，你還不歸來啊！是忘記了當初旦旦誓約？還是為他鄉女子所迷惑？如浮雲遮住了白日，使你的心靈蒙上了一片雲翳？對你的思念，使我變得憔悴，歲月無情，青春易逝。可既然苦訴相思了無益，就不必再說了，你也要努力加餐，保重身體，以待來日相會。

金句點評

「行行重行行」，五言疊四「行」字，在中國詩歌史上是獨一無二的句法。「行行」言其遠，「重行行」極言其久遠，不僅指空間，也指時間。措辭明白淺顯，而內涵豐厚，令人詠歎不已。

「浮雲蔽日」有何含義？

浮雲蔽日是古代最流行的比喻，一般用於指讒臣之蔽賢。「日」隱喻君王，「浮雲」則隱喻讒臣、小人。中國古代君臣之間的關係和夫婦之間的關係，在觀念上是一致的，因此詩中以此相喻。

註釋

① 生別離，是古代流行的成語，類似「永別離」，有分別後難以再聚的涵義。

② 產於北地的馬。

③ 來自南方的鳥。古代的「越」指今兩廣、福建一帶。

④ 白日，喻指她遠遊未歸的丈夫。浮雲，象徵彼此間感情的障礙，設想丈夫另有新歡。

⑤ 老，指心情的憂傷，形體的消瘦。

⑥ 棄捐，丟開一邊。勿復道，不必再說。

⑦ 加餐飯，是當時習用的一種最親切的安慰別人的成語。

【青青河畔草】

青青河畔草，鬱鬱園中柳。

盈盈① 樓上女，皎皎當窗牖② ；

娥娥③ 紅粉妝，纖纖出素手。

昔為倡家女④ ，今為蕩子⑤ 婦；

蕩子行不歸，空牀難獨守。

她，獨立樓頭，儀態萬方①；她，倚窗當軒，風采明豔②。她妝飾豔麗，容貌嬌好，纖纖素手，扶着窗櫺，久久地遠望：她望見河畔青青翠嫩的草色，望見園中鬱鬱葱葱的垂柳，春光爛漫，處處生機暢茂。在這樣的春日，她望眼欲穿。她，一個昔日倡家女，如今成了蕩子之婦，造化何以如此弄人！她不禁在心中吶喊：「遠行的蕩子，為何還不歸來？這冰涼的空牀，叫我如何獨守！」

金句點評

馬茂元等以為，「青青」、「鬱鬱」同是形容植物生機暢茂，但青青重在色調，而鬱鬱兼重意態；「盈盈」、「皎皎」都寫美人手姿，而盈盈重在體態，皎皎重在風采；「娥娥」、「纖纖」同寫其容色，而娥娥是大體的讚美，纖纖則是細部刻畫。

甚麼是窗牖？

牖，窗的一種，又名「交窗」。「窗」和「牖」的本義有區別，在屋上的叫做「窗」，在牆上的叫做「牖」。詩中的「窗牖」泛指安在牆上的窗子。

註釋

① 形容女子儀態萬方。

② 皎皎，本義是月光潔白，這裏用以形容在春光照耀下「樓上女」風采的明豔。牖，窗的一種。

③ 形容女子容貌的美好。

④ 倡家女，古代凡是以歌唱為業的藝人就叫做「倡」。倡家，即所謂「樂籍」。倡家女即歌妓，與後世的妓女意義不同。

⑤ 蕩子：指長期浪跡四方，不歸鄉土的人，與「遊子」義近而有別。

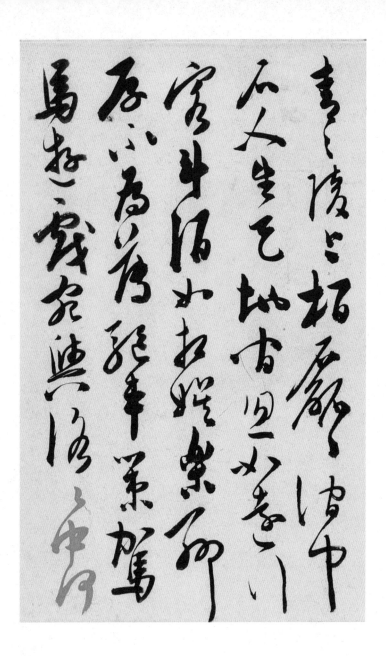

漢代的「五都」指哪裏?

漢以洛陽、宛、邯鄲、臨淄、成都為五都,這五座城市在當時經濟都比較發達,也比較繁榮。

〔青青陵上柏〕

青青陵上柏，磊磊澗中石；

人生天地間，忽如遠行客①。

斗酒②相娛樂，聊厚不為薄③；

驅車策駑馬，遊戲宛與洛④。

我獨立蒼茫，俯仰興懷：向上看，山上古柏青青，四季不凋；往下望，澗中眾石磊磊，千秋不滅。頭頂的天，腳底的地，當然更其永恆；而生於天地之間的人呢，卻如匆匆忙忙的遠行客，轉瞬即逝。「斗酒」雖量少、味淡，也可娛樂，就不必嫌薄，姑且認為厚吧！駑馬雖劣，也可駕車出遊，就不必嫌牠不如駿馬。何妨攜「斗酒」，趕「駑馬」，到繁華的名都宛、洛去遊玩嬉戲。

註釋

① 忽，表示迅疾。遠行客，比喻人生的短暫。

② 斗，酒器。斗酒，指少量的酒。

③ 聊，姑且。薄，指酒少。

④ 宛洛，宛（音「淵」）指宛縣，東漢南陽郡的郡治，有南都之稱；洛指洛陽，是東漢都城，都在今河南境內。二者均為當時政治經濟中心，二古邑並稱，常借指名都。

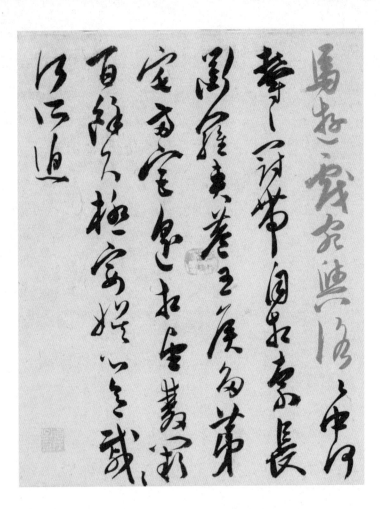

宴飲百戲圖
東漢時期，貴族官宦和豪強地主擁有大量財富，圖中表現的就是當時大莊園主奢侈的宴會場面。

洛中何鬱鬱⑤！冠帶自相索⑥。
長衢羅夾巷⑦，王侯多第宅；
兩宮遙相望，雙闕⑧百餘尺。
極宴娛心意，戚戚⑨何所迫？

白話語譯

京城裏多麼繁華氣派！達官顯貴們來來往往，相互探訪，無非是趨勢逐利。大街小巷，宅第眾多，宮闕壯麗，遙遙相望。在這奢華之中，豪門權貴一味尋歡作樂，醉生夢死。我冷眼旁觀，卻也見他們戚戚憂懼，大有不可終日之勢，這又是誰之使然？

註釋

⑤ 鬱鬱，形容洛中繁華熱鬧的氣象。

⑥ 冠帶，官爵的標誌，此作貴人的代稱。索，求訪，往來。

⑦ 衢，大街。羅，排列。夾巷，夾在大街兩旁的小巷。

⑧ 聳立在宮門兩側的望樓，又叫觀。

⑨ 憂愁的樣子。

（草書書法）

原詩

〔今日良宴會〕

今日良宴會①，歡樂難具陳。
彈箏奮逸響②，新聲妙入神。
令德唱高言③，識曲聽其真；
齊心同所願，含意俱未申。
人生寄一世，奄忽若飆塵④；
何不策高足⑤，先據要路津？
無為守貧賤，轗軻⑥長苦辛。

40

今天的宴會太妙了！那歡樂真是難以一一言說。光說彈箏吧，彈出的聲調多麼飄逸，非同凡響！那是最流行的新曲，樂聲之妙，真正出神入化！知音者不僅欣賞音樂的悅耳，而且能體會其中包含的人生真諦，發為「高論」。其實以上樂曲包含的人生感慨，是人所共有的想法，只是誰也未曾明白地說出。那就讓我說出來吧：「人生在世，就像狂風吹揚起來的塵土，聚散無定，瞬間即逝。何不捷足先登，高踞要位，安享富貴榮華呢？別再憂愁失意，辛辛苦苦，常守貧賤啦！」

註釋

① 良宴會，熱鬧的宴會。書法作品中是「長宴會」，核對諸本，應為書者筆誤。

② 逸響，不同凡俗的音響。

③ 令德，有美好德行的賢者，指知音者。唱高言，首發高論。

④ 飆塵，指狂風裏被捲起來的塵土。比喻人生短促、空虛。

⑤ 高足，良馬的代稱。策高足，捷足先登。

⑥ 本義是車行不利，引申作人不得志。

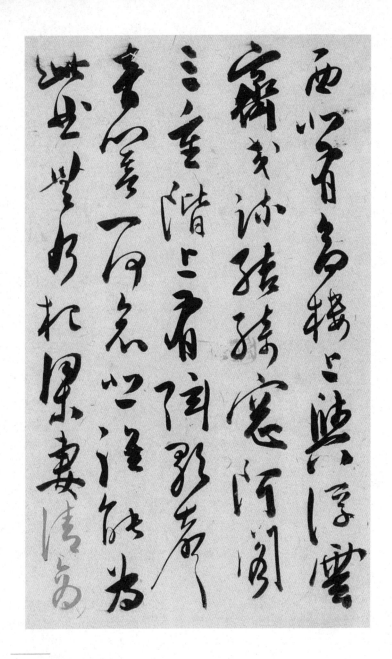

你知不知道「杞梁妻」的典故？

據劉向《烈女傳》記載，齊國人杞梁戰死，其妻孤苦無依，枕屍痛哭，十日之後，連城牆都被她哭塌了。後投河而死，其遭遇極人世之至悲。在古樂府《琴曲》中有《杞梁妻歎》，「樂莫樂兮新相知，悲莫悲兮生別離」，這流傳千古的名句，就是《杞梁妻歎》的歌辭。

原詩

〔西北有高樓〕

西北有高樓，上與浮雲齊；

交疏結綺窗①，阿閣三重階②。

上有弦歌聲，音響一何悲③！

誰能為此曲？無乃杞梁妻④。

白話語譯

西北方向啊，矗立着一座高樓，巍峨的樓影，似與上空的浮雲相齊。這高樓是那樣堂皇，四周是高翹的閣簷，階梯有層疊三重。

製作精緻的窗前，張掛着綺製的簾幕，裝飾華美。絲弦彈唱之聲

從此樓高處飄下，隱隱傳來，似乎正有杞梁妻那哭頹杞都之悲，

清切而淒涼！

註釋

① 交疏，一橫一直的窗格子，指窗的製造的精緻。綺，有花紋的絲織品。結綺，張掛着綺製的簾幕，指窗的裝飾的華美。

② 阿閣，四面都有曲簷的樓閣，是古代最考究的宮殿式的建築。三重階，指台。樓在台上。

③ 何悲，書法作品中是「何哀悲」，核對諸本，應為書者筆誤。

④ 無乃，大概。杞梁妻，齊國人杞梁的妻子。

43

（原詩）

清商⑤隨風發，中曲正徘徊⑥；
一彈再三歎，慷慨有餘哀⑦。
不惜歌者苦⑧，但傷知音稀！
願為雙鴻鵠⑨，奮翅起高飛。

44

悲切的清商樂隨風飄散，漸漸舒徐，往復縈迴。一曲弦歌奏完，只覺歌辭中復杳之聲回響不已，我悲哀的意緒綿綿不絕。我不是為這曲調的哀怨纏綿而痛苦，因為這是歌者內在情感的自然流露，我們生於同一時代，當能感受體會。我悲傷的是，這人世間的「知音」，原本就是那樣稀少而難覓！願我們化作心心相印的鴻鵠，結伴奮翅高飛吧！

金句點評

「慷慨有餘哀」一句，用「慷慨」來形容「餘哀」，不僅表現情感的強度，而且透出這一悲哀的深沉，在憂傷歎息之中，深深寓有抑鬱不平之感。

註釋

⑤ 樂曲名。清婉悠揚，適宜表現憂愁幽思的哀怨情調。

⑥ 中曲，奏曲的當中。徘徊，形容曲調的往復縈迴。

⑦ 餘哀，指聽者悲哀的意緒不隨樂曲的終止而終止。

⑧ 苦，指曲調的哀怨纏綿。

⑨ 雙鴻鵠，鴻與鵠皆鳥名，這裏指聽歌者和歌者。

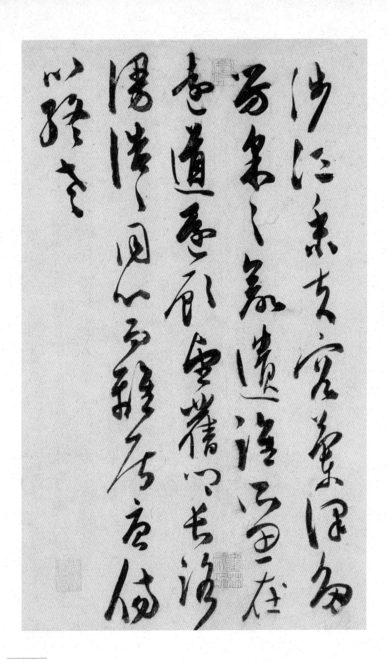

「同心」的由來

「同心」是古代常用的成詞，一般習慣用於男女的愛情關係。當時男女相愛，以錦帶綰成連環迴文式，名為「同心結」。南朝名妓蘇小小曾賦詩：「何處結同心，西泠松柏下。」「同心」遂成為愛情的代稱，「永結同心」一詞更是沿用至今。

〔涉江採芙蓉〕

涉江採芙蓉①，蘭澤多芳草②。

採之欲遺③ 誰？所思在遠道。

還顧望舊鄉，長路漫浩浩④。

同心而離居，憂傷以終老。

跋涉過河，採摘幾枝蓮花，河岸澤畔，有着數不清的蘭草，幽香襲人。我思念的妻子，遠在故鄉，親手採下的蓮花又能送給誰？

苦苦回望着妻子所在的故鄉，兩者之間，是望不到盡頭的漫漫長路。相愛結成同心，卻不得不遠遊離居，我的憂傷啊，無法排解，這無盡的憂思，將伴我終老！

註釋

① 芙蓉，蓮花的別名。

② 蘭澤，生長着蘭草的沼澤地。芳草，指蘭。書法作品中無「草」字，係書者漏筆。

③ 遺，贈予。

④ 漫浩浩，漫漫浩浩，用以形容路途遙遠。

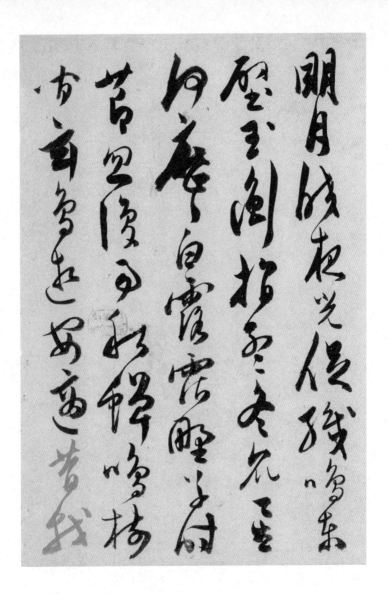

蟋蟀為甚麼又叫促織？

蟋蟀的鳴聲標誌着秋天的到來，是婦女們忙着織寒衣的時候了。所以蟋蟀又稱「促織」，即催促人們織寒衣。

北斗七星是怎麼指示時間的？

北斗七星中第一星是魁，第五星是衡，即玉衡，第七星是杓，這三顆星叫做「斗綱」，斗綱在天空中旋轉。人們又參照地支在天上劃分了子、丑、寅、卯等十二宮，這樣根據斗綱指示的不同位置，就可以確定一年四季的十二個月，以及一天的不同時刻。

〔明月皎夜光〕

明月皎①夜光，促織②鳴東壁；

玉衡指孟冬③，眾星何歷歷！

白露沾野草，時節忽復易；

秋蟬鳴樹間，玄鳥④逝安適？

月色皎潔、夜光清亮，蟋蟀在東壁低鳴着。夜空中北斗橫轉，斗綱正指向「孟冬」，往日璀璨的群星緣何稀稀落落！我在月下徘徊，忽然發現草葉上沾滿白露，已經是仲秋了，時光飛逝！而那樹影間，又有寒蟬在鳴叫。怪不得往日的燕子都不見了，原來是南歸的時節，燕子們也許已飛往安適溫暖的地方？

註釋

① 皎，潔白。這裏用作動詞，指照亮。

② 蟋蟀的別名。

③ 玉衡，北斗七星之一。「玉衡指孟冬」是從星空的流轉說明秋夜已深，並非說季節到了初冬。詩中所寫都是仲秋八月的景象。

④ 燕。

原詩

昔我同門友，高舉振六翮⑤；
不念攜手好，棄我如遺跡。
南箕北有斗⑥，牽牛⑦不負軛；
良⑧無盤石固，虛名復何益！

昔日與我同在師門受學的朋友，早就奮翅高飛、騰達青雲了。原以為友人們會提攜自己，未曾想他們竟然不念當初共患難的交誼，把我當作行路時遺留的腳印，棄置身後而不屑一顧！我仰望星空，偏偏又瞥見了那名為「箕星」、「斗星」和「牽牛」的星座。它們既不能用來揚米去糠，不能用來舀酒或拉車，為甚麼還要取這樣的虛名？友人們當年信誓旦旦，聲稱同門之誼「堅如磐石」，而今「同門」虛名猶存，「磐石」友情安在？

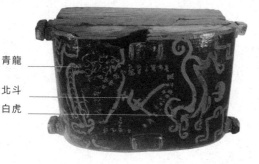

二十八宿衣箱

這件衣箱出土於春秋時期曾侯乙墓，衣箱正中那個勺形圖案就是北斗七星，玉衡就是組成北斗的七星之一。環繞北斗四周的是二十八宿和象徵東方的青龍和象徵西方的白虎。

青龍
北斗
白虎

註釋

⑤ 六翮，指翅膀。高舉振六翮，奮翅高飛，用以比喻「同門友」的得志。

⑥ 南箕，星宿名。斗，星宿名。

⑦ 星宿名。

⑧ 確實，誠然。

〔冉冉孤生竹〕

冉冉孤生竹①，結根泰山阿②；

與君為新婚，兔絲附女蘿③。

兔絲生有時，夫婦會有宜；

千里遠結婚，悠悠隔山陂。

思君令人老，軒車④來何遲！

傷彼蕙蘭花，含英⑤揚光輝，

過時而不採，將隨秋草萎。

君亮執高節⑥，賤妾亦何為！

52

未嫁前我柔弱孤單，希望嫁一個終身可靠的夫君，就像細弱的竹子縈根在大山裏面。如今與君成婚，如同兔絲攀附着女蘿。兔絲生長有一定的季節，夫妻生活也應該及時和合歡樂。但是我們雖已成婚，君卻新婚遠別，我依然孤獨而無依無靠。想當初我為君而離家遠嫁，如今君卻與我婚後久別。思念令我日益憔悴，夫君啊，何時能得志歸來呢？我現在就像那即將盛開的蕙蘭花一樣，若過時而不採，遲早也會如同其他草木一樣枯萎。相信君會守節情不移，既然如此，我也只有耐心等待再等待。

註釋

① 冉冉，柔弱下垂的樣子。孤生竹，野生竹。

② 泰，同「太」，與「大」義同。阿，曲處。泰山阿，大山裏面。

③ 兔絲，蔓生植物。女蘿，地衣類植物。二者同樣是依附他物生長，而不能為他物所依附的。這裏以「兔絲」自比，以「女蘿」比丈夫。

④ 有屏障的車，古代大夫以上乘「軒車」。

⑤ 指即將盛開的花朵。比喻人的青春活力正在旺盛的時期。

⑥ 亮，信。高節，指堅貞不渝的愛情。執高節，即守節情不移的意思。

〔庭中有奇樹〕

庭中有奇樹①，綠葉發華滋②；

攀條折其榮③，將以遺所思。

馨香盈懷袖，路遠莫致之。

此物何足貴④，但感別經時⑤。

庭院裏有一株嘉美的樹，眼看着葉子漸漸綠了，花朵日日繁多，日子一天天過得飛快，可是那人是一天比一天遠了。攀着枝條，折下了最好看的一枝花，要把它贈送給日夜思念的親人。可是天遙地遠，這花無論如何也無法送到親人手中。癡癡地手執着花兒，久久地站在樹下，聽任香氣盈滿懷袖而無可奈何。這花兒有甚麼稀罕呢？只是因為別離太久太久，才借着花兒表達思念之情罷了。

庭院仕女

註釋

① 奇樹，美樹，指珍貴的樹木。

② 華，同花。滋，繁盛。

③ 榮，即上句的「華」。華和榮意義本有分別，木本植物開的叫做華，草本植物開的叫做榮，但也可通用。

④ 貴，一作「貢」，獻的意思。

⑤ 別經時，離別很久。

〔迢迢牽牛星〕

迢迢牽牛星①，皎皎河漢女②。

纖纖擢③素手，札札弄機杼。

終日不成章④，泣涕零如雨。

河漢清且淺，相去復幾許？

盈盈一水間，脈脈⑤不得語。

天上的牽牛和織女，是那樣的遙遠，又是那樣的明亮。織女織巧素手勞作不停，機聲札札，卻終日織不成章。是因為她思念牽牛，無心於機織，撫弄着機杼，泣涕如雨水一樣滴落。那阻隔了牽牛和織女的銀河既清又淺，牽牛與織女相去也並不遠，但正是這區區一水之隔，令兩人脈脈相視而終不得語。

金句點評

馬茂元說：「迢迢」是星空的距離，「皎皎」是星空的光線，「纖纖」是手的形狀，「札札」是機的聲音，「盈盈」是水的形態，「脈脈」是人的神情。詞性不同，用法上極盡變化之能事。

望穿秋水

註釋

① 牽牛星，是天鷹座的主星，在銀河南。民間通常稱為扁擔星。

② 河漢，銀河。女，織女星的簡稱，天琴座的主星，在銀河北，和牽牛星相對。

③ 擢，舉。

④ 章，指成品上的經緯紋理，此代布匹。不成章，本於《詩經‧大東》：「跂彼織女，終於七襄；雖則七襄，不成報章。」這裏借以描寫織女的內心哀怨。

⑤ 兩人相視的樣子。

〔迴車駕言邁〕

迴車駕言邁 ①，悠悠涉 ② 長道。

四顧何茫茫，東風搖百草。

所遇無故物，焉得不速老！

盛衰各有時，立身 ③ 苦不早。

人生非金石，豈能長壽考 ④？

奄忽隨物化 ⑤，榮名 ⑥ 以為寶。

迴轉車駕，我駕車遠行，長途跋涉路漫漫，前程渺茫。四處回顧，但見曠野茫茫，陣陣東風吹動着新生之草。冬去春來，所遇、所見均非往歲「故物」，由新生之草，感念新者日新，則故者日故。時光如此，人又怎能不匆匆向老呢？人生之盛衰，固然各有時運，然而有盛必有衰，一生的事業基礎當不失時機地在盛時確立。生命並非金石之固，豈能長生不老萬壽無疆？人生短促如草木，軀體會匆匆歸化於自然，惟有榮譽和聲名最可寶貴。

註釋

① 迴，轉。言，語助詞。邁，遠行。

② 涉，跋涉。

③ 樹立一生的事業基礎。

④ 考，老。長壽考，萬壽無疆永遠活下去。

⑤ 奄忽，急遽。隨物化，指死亡。

⑥ 指榮譽和聲名。

〔東城高且長〕

東城高且長①，逶迤自相屬②。

回風動地起③，秋草萋已綠④。

四時更⑤變化，歲暮一何速！

晨風懷苦心⑥，蟋蟀傷侷促；

蕩滌放情志，何為自結束⑦？

徘徊在洛陽的東城牆邊，高高的城牆，從眼前逶迤而去。四野茫茫，轉眼秋風大起，往昔蔥綠的野草，綠意已淒然向盡。四時更替變化之速，春夏剛過去，秋冬便迅疾來臨！鳥兒在風中苦澀地啼叫，蟋蟀也因寒秋降臨、生命窘急而傷心哀鳴。既然人生如過眼雲煙，與其處處自我約束，等到遲暮之際再悲鳴哀歎，何不早些滌除煩憂、放開情懷，去尋求生活的樂趣呢！

註釋

① 洛陽東面的城牆。

② 逶迤，曲折綿長的樣子。屬，連。

③ 回風，空曠地方自下而上吹起的旋風。動地起，形容風力強勁。

④ 萋，通「淒」。萋已綠，即綠已淒，在秋風搖落之中，草的綠意已淒然向盡。

⑤ 更，更替。

⑥ 晨風，鳥名，就是鸇，鷙鳥。是健飛的鳥。懷苦心，即心憂、擔心之意。

⑦ 結束，拘束。自結束，指自己在思想上拘束自己。

隔日自始東畫猜爲佳

今妻可知也宜被視賊

差無常居理情也畫畫

一日必陷之枯杭動情

整巾常快作卿謝謂

里爲農馬馬嘲泥軍

燕趙⑧多佳人，美者顏如玉；

被服⑨羅裳衣，當戶理⑩清曲。

音響一何悲！弦急知柱⑪促。

馳情整中帶⑫，沉吟聊躑躅⑬。

思為雙飛燕，啣泥巢君屋。

燕趙之地素來多佳人，膚色潔白，儀態美妙。佳人羅裳飄拂，當戶練習着彈唱清商之曲。那歌聲為何如此悲切，連伴奏的瑟都發出一陣陣急促不平之聲。我聽曲感心，不覺引起遐想、沉思，反覆沉吟，體味曲中的涵義，手撫弄着衣帶，足為之躑躅不前。歌者的悲哀聲聲入我心，願與歌者如雙宿雙飛的燕子一樣，永結伉儷之諧。

註釋

⑧ 周代封國名，在今河北、山西一帶。當時洛陽的歌女主要來自這兩個地區。

⑨ 穿着。

⑩ 理，樂理，漢代藝人練習音樂歌唱叫做「理樂」。

⑪ 柱，箏、瑟等樂器上固定絲弦的木柱。

⑫ 馳情，遐想，深思。中帶，內衣的帶子。

⑬ 躑躅，駐足。聊，姑且。

經牟上素刀見金雀
以普自楊陶盤抱想羡
廣鴻入官陳死人香
召長奪情麻黃爾然
千戴私不寢情隱同

〔驅車上東門〕

驅車上東門①，遙望郭北墓②。

白楊何蕭蕭，松柏夾廣路③。

下有陳死人④，杳杳即長暮⑤；

潛寐黃泉下⑥，千載永不寤⑦。

驅車出了上東門，遙望城北，遠遠看見邙山墓地。墓地的白楊，枝葉蕭蕭，風鳴悲聲。廣闊的墓道，惟有松柏們寂寞夾道而立，蕭瑟陰森。墓下久已逝去的死者，就像墮入幽暗的漫漫長夜，沉睡於深深的黃泉之下，千年萬載，再也無法醒來。

註釋

① 上東門，洛陽東城三門中最近北的城門。

② 郭，外城城牆。郭北墓，指洛陽城北的北邙山。漢代王侯卿相亦多葬此。

③ 廣路，指墓道。北邙山是富貴人的墓地，墓門前有廣闊的墓道。

④ 陳死人，久死之人。

⑤ 杳杳，幽暗。長暮，長夜。

⑥ 寐，睡。黃泉，指深到有泉水的地下，即人死後埋葬的地方。

⑦ 寤，醒。

65

浩浩陰陽移⑧，年命如朝露。
人生忽如寄⑨，壽無金石固。
萬歲更相送⑩，聖賢莫能度。
服食求神仙，多為藥所誤。
不如飲美酒，被服紈與素⑪。

66

春夏秋冬，四時運行，流轉無窮，而人的一生，卻像早晨的露水，太陽一出就消失了。人生好像行色匆匆的旅居，迅疾而去。人的壽命，不像金石那樣堅固永久。歲去年來，交相更替，生死更迭，一代送一代，永無了時。即便是聖賢，也無法超越這一自然規律。神仙是不死的，然而服藥求神仙，又常常為藥所誤，還不如暢飲美酒、穿着華服，享受眼前歡樂！

金句點評

方東樹曰：「此詩意激於內，而氣奮於外，豪宕悲壯，一氣噴薄而下。前八句夾敘，夾寫，夾議，言死者。『浩浩』以下十句，言今生人。凡四轉，每轉愈妙，結出歸宿。」

中國古代文化中「陰陽」指甚麼？

陰陽，是中國易理哲學術語，古代指宇宙間貫通物質和人事的兩大對立面。古人把一切自然界的現象，都看作陰陽之理。以陰陽分萬物，主張陰陽平衡。對於陰陽不平衡者，陽盛則補陰，陰盛則補陽。

註釋

⑧ 浩浩，水流無邊無際的樣子。陰陽，指時間。陰陽移就是「四時運行」的意思。

⑨ 寄，旅居，不久即歸。

⑩ 萬歲，自古。更相送，是說生死更迭，一代送一代，永無了時。

⑪ 紈、素，白色絲絹。此代指華麗的服裝。

〔去者日以疏〕

去者日以疏①，來者日以親②；

出郭門③直視，但見丘與墳。

古墓犁為田，松柏摧為薪；

白楊多悲風，蕭蕭愁殺人。

思還故里閭④，欲歸道無因⑤。

68



逝去的一日日遠去，新生的一日日迫近。今日之「去」，曾有過

往昔之「來」，而今日之「來」，必為來日之「去」。走出外城的

城門，放眼望去，只見遍野丘與墳。墳墓是人生的最後歸宿，然

而還是難保永久。遠古的墳墓被犁為良田，墓邊千年的松柏也

被砍作柴薪。秋風穿過白楊，悲聲蕭蕭不已。如此蕭瑟淒涼，怎

不令人傷懷？既然日月易逝，時不我與，不如早還故鄉。然而，

苦痛的是欲歸不得，障礙重重。

金句點評

朱筠曰：「末二句一掉，生出無限曲折來。……欲歸雖切，仍多羈絆，不能自主，奈何，奈何！此二句不說出欲歸不得之故，但曰『無因』，凡羈旅苦況，欲歸不得者盡括其中，所以為妙。」

註釋

① 去者，逝去的事物。疏，疏遠。

② 來者，新生的事物。日以親，一天比一天迫近。

③ 郭門，外城的城門。

④ 還，通「環」，環繞的意思。里，古代五家為鄰，二十五家為里，後泛指居所，凡是人戶聚居的地方通稱作「里」。閭：里門。故里閭，故居。

⑤ 因，緣由。

〔生年不滿百〕

生年不滿百，常懷千歲憂；

晝短苦夜長，何不秉①燭遊？

為樂當及時，何能待來茲②？

愚者愛惜費③，但為後世嗤④。

仙人王子喬⑤，難可與等期⑥。

70

人生在世不足百年，常常憂慮身後之事又有甚麼用呢？人生短暫，與其苦於晝短夜長，何不秉燭夜遊，盡情享樂？人生行樂當及時，不要虛等待來年。因吝嗇錢財不願及時行樂，如此愚蠢只能為後人嗤笑。想要成為王子喬那樣的仙人，長生不老，並非常人所能期待。

金句點評

方東樹評此詩起首四句，說它「奇情奇想，筆勢崢嶸飛動」。其實用語極平常，可由於作者對人生感慨之深，所以說得透，緊扣讀者心弦，很有震撼力。

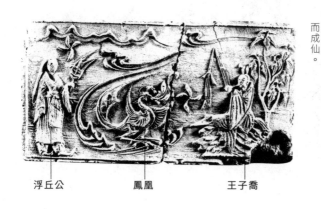

王子喬吹笙引鳳圖
傳說王子喬是周靈王的太子，能吹笙引鳳，後來上嵩山修煉三十餘年而成仙。

浮丘公　　　鳳凰　　　王子喬

註釋

① 秉，執，拿。

② 來茲，來年。因為草一年滋生一次，所以「茲」引申義為「年」。

③ 費，費用，指錢財。

④ 嗤，輕蔑的笑。

⑤ 王子喬，古代傳說中著名的仙人之一。

⑥ 期，期待，期盼。

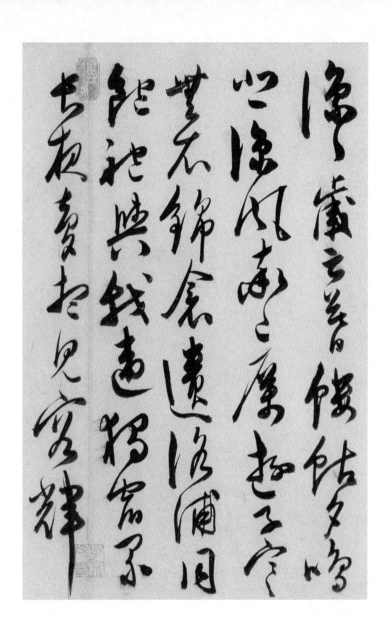

「洛浦」、「同袍」分別指甚麼？

「洛浦」原指洛水之濱，這裏影射洛水女神宓妃，即洛神。古代流行以宓妃神話表現人神戀愛。

「同袍」出自《詩經・秦風・無衣》：「豈曰無衣？與子同袍。」原意是人民共赴國難之情，這裏借用於夫婦之間的關係。與「結髮」、「同衾共枕」義近。

〔凜凜歲云暮〕

凜凜歲云暮①，螻蛄夕鳴悲，

涼風率已厲②，遊子寒無衣。

錦衾遺洛浦③，同袍與我違④。

獨宿累⑤長夜，夢想見容輝。

年歲將暮，寒風凜冽，寒氣逼人，百蟲非死即藏，螻蛄夜鳴而悲。在遙遠的天涯，涼風大概已經相當猛烈，遊子身無禦寒之衣，如何抵擋這樣的嚴寒？遊子滯留他鄉，或許已另有歡戀，將自己丟在一旁？漫漫長夜，日復一日地孤身獨宿，只能在夢中想見夫君的容顏。

註釋

① 凜凜，形容寒氣之甚。云，「將」的意思。

② 率，大概。厲，猛烈。

③ 錦衾，錦被。洛浦，洛水之濱，喻指美人。

④ 違，背離，拋棄。

⑤ 累，累積，無數次地經歷。

良人惟古歡⑥，枉駕惠前綏⑦，

願得常巧笑，攜手同車歸。

既來不須臾⑧，又不處重闈⑨。

亮無晨風翼⑩，焉能凌風飛？

眄睞以適意⑪，引領遙相睎⑫。

徒倚⑬懷感傷，垂涕沾雙扉⑭。

74

夢裏的他仍是當初來迎娶自己時的樣子，他思念舊情，親自駕車來接。兩人攜手同車而歸，但願此後長遠過着親暱快樂的日子。

但好景不長，良人來去匆匆，倏忽而逝。這時才明白原是一夢。

想來沒有晨風鳥的翅膀，怎能凌風飛翔，飛到日思夜想的良人身旁？惟有遠望寄意，聊以自慰了。夢醒人杳，依門而立，低徊而無所見，內心感傷，淚水打濕了家門。

金句點評

張庚說：「此詩之妙，正在醒後之一段無聊賴也。」「『獨宿』已難堪矣，況『長夜』乎？於是情念極而憑諸夢想，以『見其容輝』。『夢』字下粘一『想』字，極致其情深也」，又含下恍惚無聊一段光景。」

「惠綏」是甚麼含義？

據《禮記・婚義》記載：古人成婚之時，男子要駕車迎娶女子，「綏」是挽以登車的繩索，「惠綏」指男子迎娶時把車綏親遞到女子手裏。

註釋

⑥ 良人，古代婦女對丈夫的尊稱。惟古歡，思念舊情。

⑦ 枉駕，不惜委曲自己駕車而來。惠，賜予。綏，挽人上車的繩索。

⑧ 來，指丈夫的入夢。須臾，極短的時間。

⑨ 重闈，深閨。

⑩ 亮，通「諒」。晨風，鳥名，常常在早晨鳴叫求偶。

⑪ 眣睞，斜視。適意，遣懷、寬慰。

⑫ 引領，伸着頸子，凝神遠望。睎，望。

⑬ 低徊。

⑭ 扉，門扇。

〔孟冬寒氣至〕

孟冬寒氣至，北風何慘慄①！
愁多知夜長，仰觀眾星列。
三五②明月滿，四五蟾兔③缺。
客從遠方來，遺我一書札。
上言長相思，下言久離別。
置書懷袖中，三歲字不滅；
一心抱區區④，懼君不識察。

孟冬十月，北風凜冽，寒氣慘人，冷得直發抖。不盡的愁思，令人夜不能寐，深感冬夜漫漫。仰望着遙遠的星空，觀眾星排列，聯想月缺月圓，年復一年，夫君始終沒有回來！三年前曾收到夫君托人從遠方捎來的一封信，而那封信的內容，也不過是「分別日久，十分想念」。就是這麼一封簡短之至的信，珍而重之，小心收好，隨時取出觀看。這書信上的話語，已深深印在心上，永不磨滅。雖然自己全心全意地愛着遠方的夫君，但已經分別了這麼久，夫君是否知道我一如既往地愛着他呢？

金句點評

張玉穀說：「『三歲』句用筆最妙。蓋置書懷袖，至三歲之久，而字猶不滅，即可以作『區區』之證；而書來三歲，人終不歸，又何能不起不能察識之懼？古詩佳處一筆當幾筆用，可以類推。」

為甚麼以「蟾兔」代稱月亮？

古代神話說：后羿請不死之藥於西王母，被他的妻子嫦娥偷吃，奔入月宮，化身為蟾蜍。還有一種說法是：古人認為月是太陰之精，其形像兔，因為月輪常缺，而兔脣也是缺的。蟾和兔既和月亮有上述關係，所以民間把月中的黑影叫做「蟾兔」，後來成為月亮的代稱。

註釋

① 慘，心情不舒暢。慄，冷得發抖。
② 每月農曆十五。
③ 蟾兔，蟾蜍和玉兔，月亮的代稱。
④ 區區，拳拳，誠懇而堅定的意思。

客從遠方來，遺我一端① 綺。

相去萬餘里，故人心尚爾②。

文彩雙鴛鴦，裁為合歡被③；

著以長相思，緣以結不解。

以膠投漆中，誰能別離此？

夫君特意托人從遠方捎來二丈織有素色花彩的綾羅，睹物思人，不禁感念萬分：相去萬里之遙，夫君尚能如此關切和惦念！綾羅上織有雙雙成對的鴛鴦，正適宜做條「合歡被」。在被子中間著入綿，在被子四邊綴結絲縷。相思綿長無盡，夫妻兩情契合，因緣永結難解。夫君與我，好似「膠」之與「漆」，一旦結合，還有誰能將之分離！

「著」和「緣」是怎麼回事？

「著」和「緣」是古代製被的兩個必要過程。「著」是在被子中間填入綿。綿有綿長的意思，故云「著以長相思」。「緣」是在被子四邊綴結絲縷。打結的方法有兩種，可解的結叫紐，不可解的結叫締。製被緣邊，用的是不可解的締，故云「緣以結不解」。詩中用此二句雙關，形容因緣牢固，難解難分，顯得工致貼切。

幽思綿長

註釋

① 一端，即半匹，長二丈。

② 故人，後世習用於朋友，此指遠離久別的丈夫。

③ 合歡，原是花名，漢朝凡是兩面合來的物件都稱為「合歡」。合歡被，是指把綺裁成表裏兩面合起來的被，象徵夫婦同居的願望。

79

原詩

〔明月何皎皎〕

明月何皎皎！照我羅牀幃①。

憂愁不能寐，攬衣②起徘徊。

客行雖云樂，不如早旋歸。

出戶獨彷徨③，愁思當告誰？

引領④還入房，淚下沾裳衣。

今夜的月色多麼皎潔清亮！銀色的清輝透過輕薄透光的羅帳，照人輾轉反側，夜不能寐。撩人的月色，勾起心中的憂愁，攬衣而起，在室內徘徊。久客在外，雖說也有快樂之時，但終不如早日返回故鄉故土。步出戶外，獨自在月下彷徨，這寂寞孤獨，這滿腔愁思，又能向誰訴說？久久地引領遙望故鄉，欲歸不得。回到房內，愁情難已，忍不住落淚濕衣！

金句點評

張庚說：「此詩以『憂愁』為主，以『明月』為因」，「因憂愁而不寐，既起而徘徊，因徘徊而出戶，既出戶而彷徨，因彷徨無告而仍入房，十句中層次井然，一節緊一節。」

高邕雲月幽思圖扇

歷代以來，以月色來映襯人物心情的詩畫，多表現孤獨、思鄉之情。

註釋

① 羅牀幃，指羅製的帳子。羅質輕薄透光，所以睡在牀上能見到明月。

② 攬衣，披衣。

③ 彷徨，來回行走，心神不寧的樣子。

④ 伸着頭頸遠望。這句寫欲歸不得的心情。

四 《鐃歌》及趙之謙的書畫藝術

西漢樂府的唯一遺珍——《鐃歌》

《古詩十九首》平實、自然，雖為東漢末年的文人創作，卻帶有濃厚的民間氣息。它們是當時社會的真實寫照，是對人生的無盡詠歎，來自民間的樂府辭是其源頭活水。

樂府辭原本是加入樂曲的歌謠，「樂府者，聲依永，律和聲也」，尤以從民間採集整理的作品最具生命力和藝術特色。樂府盛行於西漢，但我們今天所見的《孔雀東南飛》、《羽林郎》等膾炙人口的漢代樂府民歌，都是東漢時的作品，存世的西漢樂府民歌只有《鐃歌十八曲》，堪稱西漢樂府的唯一遺珍。

銅鏡
這件戰國時期的銅鏡，內壁滿飾龍紋，鑄造工藝十分罕見。

「鐃歌」，傳說黃帝、岐伯所作。最早在北方少數民族中流行，當時是用鐃與鼓、簫、笳在一起演奏的。秦末漢初，傳入中原，並被收入樂府。在漢樂府中，「鐃歌」屬「鼓吹曲」，又稱「短簫鐃歌」，是用鐃和提鼓、簫、笳為軍樂演奏的樂歌，在馬上奏之，用以激勵士氣。也用於大駕出行和宴享功臣以及奏凱班師。後泛指軍歌。

清人莊述祖《漢鐃歌句解》說：「短簫鐃歌之為軍樂，特其聲耳，其辭不必皆序陣戰之事。」它的辭曲基本來源於各地民歌，因此也包含了一些反映戰場慘狀和言情的內容。如《鐃歌十八曲》中《有所思》、《上邪》等篇章，描寫痴情女子對愛情的追求，感情熱烈灼人，流傳甚廣。

故宮藏清代書法家趙之謙的《篆書鐃歌冊》，錄《鐃歌十八曲》中《上之回》、《上陵》、《遠如期》三曲，彌足珍貴。但是，由於年代久遠，文字錯訛很多，《鐃歌十八曲》中的大部分作品現在已不易為人理解。

「鐃」是甚麼？

鐃，最初是古代軍中用以止鼓退軍的樂器，青銅製，體短而闊，有中空的短柄，插入木柄後可執，以槌擊之而鳴。三個或五個一組，大小相次，盛行於商代。《周禮》中有載「以金鐃止鼓」的記載。後演變為一種打擊樂器，形制與鈸相似，惟中間隆起部分較小。以兩片為一副，相擊發聲，音色清亮，帶有深沉的水音，延續音長。大小相當的鐃與鈸，鐃所發的音低於鈸而餘音較長。

融鑄古今、勁健有神的《篆書鏡歌冊》　馬季戈

趙之謙（一八二九——一八八四），清浙江會稽（今浙江紹興）人，字撝叔，號悲盦，又號憨寮、冷君等。咸豐舉人，做過江西鄱陽等地知縣，後棄官居上海以賣畫為生。工書畫篆刻。書法初學顏真卿，後兼學北碑，「顏底魏面」，別具一格。篆隸師鄧石如，加以融化，自成一家。繪畫汲取南北二派之長，將詩、書、畫、篆刻融合為一體，理法嚴密，筆墨酣暢，形神兼備。與任伯年、吳昌碩並稱清末三大畫家。其書畫不僅名重於時，對近現代也有極大影響。

篆書的復興與發展

清代是中國古代書法藝術的中興時代，也是篆書復興的時代，對古老藝術的發掘與創新，是其書法藝術興盛的時代特色。

趙之謙《墨松圖軸》

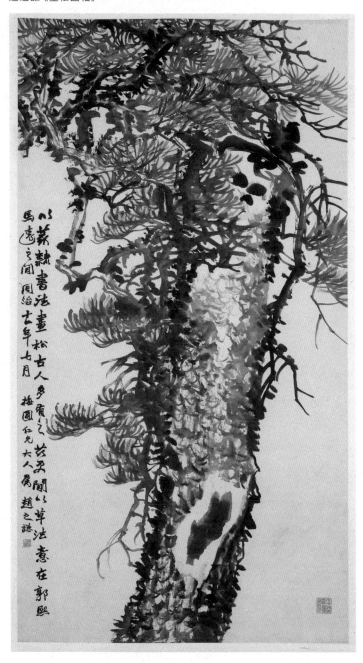

篆書是繼甲骨、金文而後形成的一種文字體格，但隨着隸書、楷書、行書、草書諸體的日趨齊備，篆書由主流退而居其次，逐漸走向衰落，清以前的歷朝歷代雖有書家長於篆書，然始終未能使之發揚光大。

時至清代，隨着小學、金石學研究的深入，以及碑版、銘刻的出土和搜集日漸豐富，對書法藝術的發展產生了巨大影響。篆書更是成績斐然，名家輩出，成為書法中興的清代書壇的重要組成部分，對清代書法藝術的進一步發展，起到極其重要的作用。

晚清書壇，帖學日漸頹靡，碑學如日中天，書家們大多宗法北碑，因而篆書在清中期興盛的基礎上有了更進一步的發展。當時擅長篆書的書家大多參法漢魏碑刻，由於個人參悟不同、藝術經歷不同，故而形成了多姿多彩、各富新意的篆書風貌。趙之謙生當其時，他對碑學書法的研習亦受金石學影響，這一點在他的篆書作品中體現尤為突出。

甚麼是篆書？

漢字書體名，大篆小篆的統稱。大篆相傳為周宣王時史籀所作，故亦名「籀文」或「籀書」。秦時稱為大篆，與小篆相區別。小篆是秦代通行的一種字體，省改大篆而成。亦稱「秦篆」，後世通稱「篆書」。

「北碑」指甚麼？

「北碑」是對北朝時期文字刻石的通稱。亦指刻石文字的書體。因其書法以北魏為最，故亦稱「魏碑」。其字體造型方峻，方圓兼備，尚存隸意，結構精嚴，筆力沉着凝重，開隋、唐楷法先河。

趙之謙的篆書成就及其代表作《鐃歌》

《篆書鐃歌冊》錄《鐃歌》中《上之回》、《上陵》、《遠如期》三章，計十二開，七十四行，行三字，末識「同治甲子六月為遂生書，篆法非以此為正宗，惟此種可悟四體書合處，宜默會之。無悶」下鈐「之謙印信」白文方印。據此知此冊書於同治三年（一八六四），趙之謙時年三十五歲，當是其早年書風初成時期作品。

另從題語分析，這件作品應是趙之謙為習書弟子所書範本。此冊用漢篆法，又有隸書筆法融會其中，起筆處多方雋，復具魏碑書法特色，由此可見趙氏書法融鑄古今、各體雜糅、終為己用的獨特書法面貌。結字略長，中鋒用筆，沉實厚重，精氣內斂，是趙之謙篆書的代表作。

元君墓誌銘

洛陽鮮卑貴族墓誌

這篇北魏時期的墓誌，字體造型方峻，方圓兼備，結構精嚴，筆力沉着凝重，具有典型的魏碑書法特色。

趙之謙的篆書早年師法鄧石如，也臨習過一些名家墨跡，後汲取秦刻石和漢碑額、瓦當，並融入魏體書意，遂形成自身面貌。其篆書不刻意工致和勻稱，而力求有所變化：有些點畫有意變幻彎曲幅度，如第十開的「于」、「如」，或易圓勁為肥扁，使字姿生動多變，具有「畫」意，如第二開的「臣」、第五開的「錯」。運鋒上不強調方頭逆筆，亦不一味圓潤流暢，往往摻以魏體筆意，如第七開的「醴」字，橫畫的起止兩端和直畫的起端均似楷書，而直畫下端仍保留鄧氏駐筆出鋒形態，有些折筆處由圓變方，又不失使轉自如，如：第六開的「曾」、第七開的「四」。整體風貌雖不及鄧氏工致敦實，卻顯得輕鬆舒展，勁健有神。

（本文作者是故宮博物院研究館員、古書畫專家。）

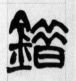

易圓勁為肥扁，字姿生動多變

點畫有意變幻彎曲幅度

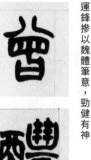

運鋒摻以魏體筆意，勁健有神

第一開

第二開

第五開

第六開

数象禽何花醴
岁馬車巖光宗
四覽龍坐澤业

来儹銅龙露港
餘入地坐砌外
夜下中坐二日

第九開

第十開

94

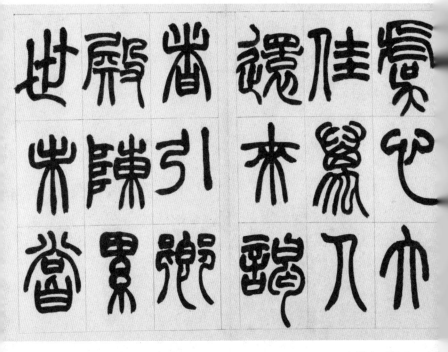

同治甲子六月為
遜生書篆法非以此為正宗惟此種可
悟四體書合處宜黙會之 无悶

95

趙之謙的書畫藝術

錢君匋

趙之謙是以花卉畫享盛名的，但是他所作的山水和人物畫也都不壞，只是較少下筆而已。

他的花卉作品的構圖，往往把主要部分放在畫面的上方，這種形式在他以前是很少見的。曾見他的一幅八尺長的「紫藤」作品，在畫面上半部約摸四尺光景的地位中，畫了一塊巨而且黑的石頭，差不多把空間全部塞滿了，而下半幅只有幾筆幼藤嫩葉和一行濃重的款識，疏疏朗朗，似乎是輕重倒置，很不穩定，但是他善於運用這種奇妙的技法，使頭重腳輕的構圖穩定異常，並沒有搖搖欲墜的感覺。和這幅「紫藤」為一組的四幅之中，還有「荷花」與「梅花」兩幅作品，也是用這種方法來佈局的。此外，他為李小荃所作的十二幅花卉屏中，有五幅是採用這種方法處理的，可見不是偶然。他的山水，大約是師承新安派的，但是他的構圖也有引人

96

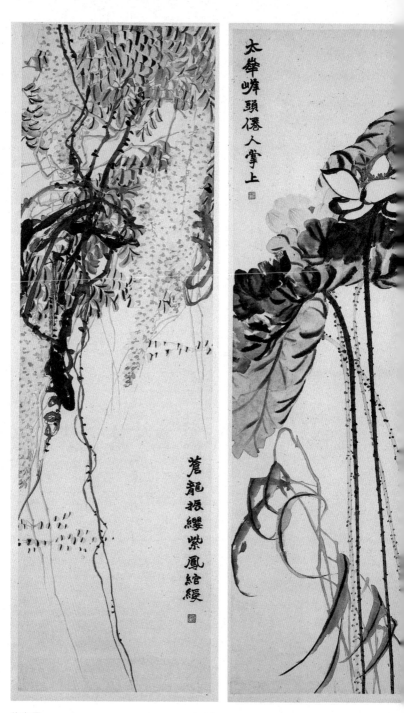

太華峰頭僊人掌上

蒼龍振纓紫鳳綰纓

花卉屏

本畫作為紙本設色,共十二條屏,此處選其第二條紫藤和第五條荷花。作者以大寫意筆法繪製,用筆沉着厚重,水彩交融,為其花卉畫的代表作。

入勝的特色。曾見他為戴望（子高）所作的山水扇面，完全安站在山頂上，以平視所見的景物來作為對象而描寫，因而樹不見根，山不見腳，既無平地，亦無港汊。

題曰：「此畫家所謂無理畫也。然登山極頂，往往遇之，奚宜決以理哉？」這是他在山水畫上的創新。又如《積書岩圖》，取中景塡滿畫面的構圖，也是很別致的。

他能夠做到對事物的觀察和摹寫，與主觀想像和科學提煉相結合，所以他的皴法有強烈的真實感，但又不是脫離傳統的創造，這顯示了他在山水畫上的藝術水平。

趙之謙熟練地運用自己獨特的書法筆調於繪畫，顯然使他的繪畫作品處處流露着淋漓痛快、自動自然的情趣，加強了藝術的感染力。他的粗筆花卉，神韻兼備，的確給後世以深遠的影響。如前面曾經提及的那幅八尺長的「荷花」，畫面上支撐花葉的三條荷梗，勁挺地撐住了如盤的花和如蓋的葉，荷梗長到四尺以上，以一筆出之，乾淨利落，荷梗的質感已經給強烈地表現出來，看上去似乎毫不費事，可以一揮而就，其實這完全要靠書法的素養。有了書的高度修養，畫

的線條才會有筆墨內容，才可以耐人尋繹。他在花卉中所畫的一些石塊，每一勾勒，都顯示了北碑的筆意；他畫梅花的枝條，用的是篆畫的筆法；他畫松樹，在篆隸之法中又參以草法。同時在用墨上，也有打破舊時習慣技法的地方。曾見他的一幅「桂花」，樹幹上大膽用焦墨勾勒皴擦，並敷以色度不同的各種淡墨，使斑剝而有韻致，竟彷彿是一幅百看不厭的摩崖。

至於渲染設色，大都是層次複雜，對比強烈，因而收到濃艷明朗、氣勢逼人的效果。他尤其善用紅（胭脂）、綠（青與黃的間色）、墨三種重色，從衝突中求協調。在渲染調色上他對於用膠也極盡其妙。我見過的那幅「紫藤」上面所畫的巨石，在大面積的生宣紙上用各種色度不同的墨沉來大事渲染，而要保留墨暈中極小的眼，使巨石藉此而獲得漏、皴、瘦、醜之致，非經過像他那樣地巧妙用膠是不成的。

趙之謙的繪畫不限於只有一些精練的技法，更重要的是對自然界的生物具有

深厚的感情，善於通過仔細的觀察，把握它們的形態和特徵，然後藉高度的藝術概括能力再現於紙上。無疑地，他的繪畫作品是能夠表現出他所處的時代特徵的。

趙之謙在書法上，是晚清同治、光緒間的一位具有創新精神的大家。他的書法，最初是學顏真卿的，後來接受了包世臣在《藝舟雙楫》論述「鈎捺抵送，萬毫齊力」和推崇北碑的意見，他就改弦易轍，決心不再學顏，而以北碑為師，並參用鄧石如的篆隸筆法，由此形成了一個新的書派。

趙之謙在書法上也是獨具匠心。他的篆書雖然學鄧石如，但是沒有被鄧石如所束縛。鄧石如的篆書從漢碑額得到啓示，創造了用隸法作篆，所作沉雄樸厚，一洗唐以來長期刻板拘謹、生趣索然的舊習，可說是發展篆法的第一人。趙之謙在鄧石如的基礎上融合了周秦的金文和石刻的結構與用筆，並參以隸書和北碑的筆意，使他的篆書方圓合度、神態灑脫，在經意中求不經意，筆墨情趣濃厚，面貌煥然一新。至於他的隸書，也是學鄧石如的，同時也學漢碑，但是能夠別出新意。原

來隸書板滯，從唐以來已成為習氣，直至清初的鄭簠，通過廣泛臨摹漢代碑刻，略參草書筆意，方始顯得生動活潑，這是近代隸書的一個轉機。後來金農、鄧石如、伊秉綬、何紹基諸家，相繼有所演進，各具面目，趙之謙在這些大家之後，取精用宏，又孕育成為自己的一派。他的隸書，在挑法上，受鄧石如霸悍的影響較深，直到晚年才逐漸擺脫掉了。真書在學顏真卿的時期，看來不能超過錢灃與何紹基。

改學北碑之後，才華煥發，把北碑筆意如刀、方折勁挺的風格，毫不勉強地藉羊毫寫出，用筆潔淨，逆入平出，結體瑰麗，神采飛動，這是一種卓越的本領。他繼承了北碑的優良傳統，加上篆隸的筆法，創造出一種新的風格，其成就是很高的。

但是後來學他的人卻僅僅得到了形似，而遺棄了神髓，沒有能夠超過他的。

（本文原載於《藝林叢錄》第六編，此處有刪節。

作者為當代著名書畫家、篆刻家。）

時代	發展概況	書法風格	代表人物
原始社會	在陶器上有意識地刻畫符號		
殷商	文字已具有用筆、結體和章法等書法藝術所必備的三要素，主要文字是甲骨文，開始出現銘文。	商朝的甲骨文刻在龜甲、獸骨上，記錄占卜的內容，又稱卜辭。筆畫粗細、方圓不一，但遒勁有力，富有立體感。	
先秦	鑄刻在青銅器上的金文盛行。	金文又稱鐘鼎文，字型帶有一定的裝飾性。受當時社會因素影響，出現書不同文的現象。雖然使用不方便，但使得文字呈現出多種多樣的風格。	
秦	秦統一六國後，文字也隨之統一。官方文字是小篆。	小篆形體瘦長方，用筆圓轉，結構勻稱，筆勢瘦勁俊逸，體態寬舒，主要用於官方文書、刻石、刻符等。	李斯、趙高、胡毋敬、程邈等。
漢	漢代通行的字體約有三種，篆書、隸書和草書。其中隸書是漢代的主要書體。	西漢篆書由秦代的圓轉趨向方正，東漢篆書體勢方圓結合，用筆遒勁。隸書筆畫中出現了波磔，提按頓挫、起筆止筆，表現出蠶頭燕尾波勢的特色。草書中的章草出現。	史游、曹喜、崔瑗、張芝、蔡邕等。
魏晉	書體發展成熟時期。各種書體交相發展，在隸書的基礎上，演變出楷書、草書和行書。書法理論也應運而生。	楷書又稱真書，凝重而嚴整；行書靈活自如，草書奔放而有氣勢。出現劃時代意義的書法大家鍾繇和「書聖」王羲之。	鍾繇、皇象、索靖、陸機、王羲之、王獻之等。

南北朝	隋	唐	五代十國	宋	元	明	清
楷書盛行時期。北朝出現了許多書寫、鐫刻造像、碑記的書法家。南朝仍籠罩在「二王」書風的影響下。	隋代立國短暫，書法臻於南北融合，雖未能獲得充分的發展，但為唐代書法起了先導作用。	中國書法最繁盛時期。楷書在唐代達到頂峰，名家輩出。行書入碑，拓展了書法的領域。盛唐時的草書清新博大，放縱飄逸，其成就超過以往各代。	書法上繼承唐末餘緒，沒有新的發展。	北宋初期，書法仍沿襲唐代餘波，帖學大行。	元代對書法的重視不亞於前代，書法得到一定的發展。	明代書法繼承宋、元帖學而發展。眾多書法家都是由宋元入晉唐，取法「二王」，也有部分書法家法古開新，表現出鮮明個性。	突破宋、元、明以來帖學的樊籠，開創了碑學。書法中興，書壇活躍，流派紛呈。
北朝的碑刻又稱北碑或魏碑，筆法方整，結體緊勁，融篆、隸、行、楷各體之美，形成雄偉渾厚的書風。	隋代碑刻和墓誌書法流傳較多。隋碑內承周、齊峻整之緒，外收梁，淳樸未除，精能不露。	唐代書法各體皆備，並有極大發展，歐體書法度嚴謹，雄深雅健；褚體清勁秀穎；顏體結體豐茂，莊重奇偉；柳體遒勁圓潤，楷法精嚴。張旭、懷素狂草如驚蛇走虺，張雨狂風。	書法以抒發個人意趣為主，為宋代書法的「尚意」奠定了基礎。	刻帖的出現，一方面為學習晉唐書法提供了楷模和範本，一方面對行書的迅速發展和尚意書風的形成，起了推動作用。	元代書法初受宋代影響較大，後趙孟頫、鮮于樞等人，使晉、唐傳統法度得以恢復和發展。	明初書法沿襲元代傳統，尚未形成特色。江南地區的蘇、杭等地成為經濟和文化中心，文人書法抬頭。書法在繼承傳統基礎上更講求形式美和抒發個人情懷。晚期狂草盛行，湧現出許多風格獨特、成就卓著的書法家。	清代碑學在篆書、隸書方面的成就，可與唐代楷書、宋代行書、明代草書相媲美，形成了雄渾淵懿的書風。
羊欣、范曄、蕭衍、陶弘景、崔浩、王遠等。	智永、丁道護等。	虞世南、歐陽詢、褚遂良、薛稷、李邕、張旭、顏真卿、柳公權、懷素等。	楊凝式、李煜、貫休等。	蘇軾、黃庭堅、米芾、蔡襄、趙佶、張即之等。	趙孟頫、鮮于樞、鄧文原等。	宋克、沈度、沈粲、解縉、祝允明、文徵明、王寵、董其昌、張瑞圖、黃道周、倪元璐等。	王鐸、傅山、朱耷、冒襄、劉墉、鄭燮、金農、鄧石如、包世臣等。